Barbier]
19 Juillet 1779.
(ru Vain)

19. Juillet. 1779

8°V-3.

1781

CATALOGUE
DE TABLEAUX,

Gouachés, Mignatures, Deſſins, & Eſtampes encadrées & en feuilles; Uſtenſiles de Peinture, & autres Objets de curioſité, provenans du Cabinet de feu M. BARBIER, Peintre de l'Académie de Saint Luc.

Dont la vente ſe fera le Lundi 19 Juillet 1779, & jours ſuivans, de relevée, dans la grande ſalle de l'Hôtel d'Aligre, rue Saint Honoré.

Les Amateurs pourront voir les objets qui compoſent ladite vente, le matin du Dimanche 18, jour qui la précédera.

Le préſent Catalogue ſe diſtribue A PARIS,

Chez { Mᵉ. GRAUX, Huiſſier-Commiſſaire-Priſeur, rue de Buſſy, maiſon du Notaire.
JOULLAIN, Marchand de Tableaux & d'Eſtampes, quai de la Mégiſſerie.

M. DCC. LXXIX.

CATALOGUE
DE TABLEAUX,

Gouaches, Mignatures, Deſſins & Eſtampes encadrées & en feuilles; Uſtenſiles de Peinture, & autres Objets de curioſité, provenans du Cabinet de feu M. Barbier, Peintre de l'Académie de Saint Luc.

TABLEAUX.

N°. 1 Un petit Payſage, par *Kiérings*, avec figures du *Franck:* il eſt peint ſur cuivre. 24

2 Un autre, avec figures & animaux, dans la maniere de *Wagner*. 36
Hauteur 6 pouces 9 lignes, largeur 8 pouces 9 lignes.

A ij

[4]

3 Un sujet composé de quatre figures, où l'on distingue principalement deux jeunes filles qui agacent un chien contre un chat pour une jatte de lait; Tableau sur toile par *Schenau*.

Hauteur 15 pouces, largeur 12 pouces.

4 Diane découvrant la grossesse de Calisto: la Déesse est représentée entourée de ses Nymphes, Calisto est à genoux devant elle, & paroît pénétrée de douleur: riche composition d'après *F. le Moine*, par *C. Natoire*.

Hauteur 2 pieds 6 pouces, largeur 3 pieds 1 pouce. Toile.

5 Deux Paysages; sur le devant de l'un, est un homme assis; à quelque distance, une femme sur le bord d'un petit pont de bois; elle est accompagnée d'un enfant, & pêche à la ligne: à côté d'elle, un Chasseur assis, & tenant un fusil; pour pendant, des Blanchisseuses au bord d'une petite riviere qui baigne le pied de plusieurs arbres. Ces deux Tableaux, d'une touche spirituelle & d'un site charmant, sont peints sur toile par *F. Boucher*.

Hauteur 18 pouces 6 lignes, largeur 22 pouces 6 lignes.

6 Neptune & Amphitrite; Esquisse grisaille de forme ovale, par *le même*.

Hauteur 21 pouces 6 lignes, largeur 17 pouces 6 lignes. Toile.

[5]

7 Deux Paysages, Esquisses sur toile, par le même.

8 Deux Tableaux camayeux, Sujets russes, dont un représente Halte d'Officiers : par *J. B. le Prince.*

Hauteur 26 pouces, largeur 21 pouces 6 lig. Toile.

9 Un Paysage avec figures & animaux ; sur le devant, un homme assis, & tenant un nid d'oiseaux dans son chapeau qu'il semble présenter à une jeune & jolie Paysane. Ce Tableau, par *J. B. Huet,* porte 2 pieds de haut sur 2 pieds 6 pouces. Toile.

10 Un autre, orné de figures ; sur le devant, des Pêcheurs à la ligne ; joli Tableau par *N. Théolon.*

Hauteur 7 pouces 6 lignes, largeur 10 pouces 6 lig. Toile.

11 Deux autres de forme ovale, par *le même.*

Hauteur 9 pouces 6 lignes, largeur 7 pouc. 6 lig. Toile.

12 Trois petits Paysages & Vues, dont deux de forme ovale, par *le même.*

13 Deux Paysages ornés de figures & d'animaux, par *N. Crépin.*

Hauteur 9 pouces 6 lignes, largeur 15 pouces. Bois.

A iij

GOUACHES.

14 Trois Paysages & Vues, ornés d'architecture, par *Patel*. Hauteur 5 pouces 9 lig. largeur 8 pouces.

15 Deux Vases remplis de fleurs : dans l'un on voit des Roses, Œillets, & un Nid d'Oiseaux renfermants des œufs : dans l'autre du Lilas, des Tulipes, &c. précieux morceaux à gouache, d'une grande vérité, par *N. Prevost le jeune*. Hauteur 14 pouc. 6 lig. largeur 11 pouces 6 lig.

16 Un Paysage avec fabriques & figures, par *M. Moreau l'aîné*. Hauteur 8 pouces 3 lig. largeur 11 pouces.

17 La Vierge & l'Enfant Jésus dans un paysage : Jésus Christ en Croix : Saint Louis en prieres. Ces trois morceaux, de forme ovale, par *L. Barbier*, portent chacun 9 pouces de haut, sur 6 pouces 9 lignes de large.

18 Le Jeu des Seringues, & celui des Pétards, à gouache, d'après *H. Fragonard*, par *le même*. Hauteur 6 pouces 6 lignes, largeur 9 pouces 3 lignes.

19 La Faiseuse de Bignets, jolie composition d'après *le même*, par *le même*. Hauteur 6 pouces 9 lignes, largeur 8 pouc.

20 Trois Paysages, avec fabriques & figures, par *le même*.

MIGNATURES.

21 Six morceaux, d'après *F. Boucher*, par
 N. le Moine.

DESSINS ENCADRÉS.

22 Un charmant Deſſin, à la plume & lavé
 au biſtre : il repréſente, dans l'intérieur
 d'une chambre ruſtique, une jolie femme
 aſſiſe qui fait manger de la bouillie à un
 enfant qui eſt ſur ſes genoux : un homme
 derriere elle lui préſente le plat, & une
 petite fille à ſes pieds tient un chat qui
 ſemble en vouloir ſa part : différens uſten-
 ſiles de ménage ſont répandus dans cette
 Chambre, & ajoutent à l'intérêt de ce
 morceau, qui eſt d'un effet piquant, & l'un
 des plus beaux de *F. Boucher.*

23 Vue d'une Ferme priſe de la cour, deſſin
 pittoreſque orné de figures à la plume &
 au biſtre, par *le même.*

24 La Marchande d'Œufs & de Volaille,
 aux trois crayons, de forme ovale, par
 le même.

25 Femme tenant un mouton : elle eſt ac-
 compagnée d'un enfant. Deſſin à la ſan-
 guine & au crayon blanc, par *le même.*

A iv

[8]

26 Annette & Lubin, guettés par le Bailly: & un sujet de Pastorale, à la sanguine, par *le même*.

27 Deux Dessins, Groupes composés chacun de trois Enfans: les uns se chauffent, & les autres jouent avec un dauphin: à la sanguine, par *le même*.

28 Académie de Femme couchée & vue par le dos, aux trois crayons, par *le même*.

29 Deux autres, l'une vue par devant, l'autre par derriere, aux crayons noir & blanc, par *le même*.

30 Deux autres, l'une aux crayons noir & blanc, & l'autre au pastel, d'après *F. Boucher*, par *L. Barbier*.

31 Bélisaire demandant l'aumône, Dessin à la plume, lavé au bistre rehaussé de blanc au pinceau, par *Deshays*.

32 Les Emblémes des quatre Vertus cardinales, caractérisées par des femmes avec leurs attributs, Dessins à la plume & au bistre, par *Gravelot*.

33 Vue d'un pont: sur le devant des femmes au bain dans un Paysage, à la plume & au bistre, par *J. B. le Prince*.

34 Berger tenant un mouton, & entourant sa Bergere de guirlandes de fleurs, dans un Paysage; dessin colorié par *J. B. Huet*.

35 Deux différens Sujets; marches de Troupeaux dans un Paysage, à la pierre noire & au pastel, par *le même*.

36 Une jeune Femme vue à mi-corps; elle

[9]

est coëffée d'un chapeau & tient une flè-
che ; dessin aux crayons noir & blanc,
mêlé de sanguine & de pastel, par *le même*.

37 Vénus, l'Amour & les Graces au bain,
dans un Paysage lavé d'aquarelle, par *Ca-
rême*. 53

38 Deux Paysages montagneux, avec fabri-
ques & figures, par *Dunker*: ils sont à la
plume & lavés d'encre de la Chine. 7 4

39 Un Paysage & une Vue maritime, à la
pierre noire, par *N. Lantara*. 2 1

DESSINS EN FEUILLES.

MIGNATURES.

40 Un Livre d'Heures manuscrit, latin &
françois, avec mignatures très-précieuses
sur vélin & bien conservées au nombre de
seize, par *J. Bol.* 1582, in-16. 130

41 Trente Dessins, Sujets de Fable, d'His-
toire & Allégoriques, aux crayons noir &
blanc sur papier gris, par *Verdier*. 9 2

42 Neuf, Compositions & Etudes, par *Pa-
ter*, les *Freres La Ruë*, *Bouchardon*, *Dunker*,
&c. 9 16

[10]

43 Cinq, Têtes d'Hommes & de Femmes, par *de Wit, F. Boucher* & *J. B. Huet.*

44 Les Blanchisseuses & le Fleuve Scamandre; jolis dessins par *F. Boucher.*

45 Neuf dessins, dont quatre Etudes de figures Chinoises à la sanguine, tous par *le même.*

46 Trois, par *le même*, dont un Sujet de Sainte Famille. Ce dernier est à la sanguine.

47 Sept, Compositions & Etudes de figures, par *le même.*

48 Six, Paysages & Vues, par *Moucheron, Challe, J. G. Wille, Dunker,* &c.

49 Douze Dessins, Paysages & Vues, à la pierre noire, par *Peyrotte.*

50 Treize autres, dont trophées de Peinture & de Musique.

51 L'intérieur d'une Grange, & la Vue d'une Fontaine antique; Dessins à la plume, à la sanguine & légerement coloriés, par *H. Robert.*

52 Huit, Paysages & Vues, la plupart contr'épreuves, par *le même* & *H. Fragonard.*

53 Quatre Paysages & Vues, d'après nature, à la plume, & lavés par *M. L***.*

54 Deux autres, à la plume, & lavés par *Zingg.*

55 Deux, Paysage & Vue maritime, à la plume & à l'encre de la Chine, par *M.*

Moreau l'aîné; deux autres, à la plume & lavés par *M. Houel.*

56 Deux autres, dont un à la sanguine; tous deux par *J. B. Huet.* 7 15

57 Trois, ornés de figures & d'animaux; ils sont coloriés par *le même.*
58 Deux autres, aux crayons noir & blanc, sur papier bleu, par *le même.* } 33-1

59 Trois autres, par *le même,* dont la vue d'une Ferme; ce dernier est lavé à l'encre de la Chine & au bistre. 36-1

60 Six Desseins, Etudes d'Animaux, Oiseaux, &c. dont quatre coloriés, tous par *le même.* 34. 4

61 Deux, Vue montagneuse, & Chute d'eau, à la plume & lavés, par *Palmiéri.* 26. 19

62 Trois Desseins, Paysage & Etude d'Arbres, à la pierre noire, par *N. Lantara.* 24. 19

63 Deux autres, par *le même.* 24
64 Deux autres, par *le même.* 48
65 Vue, d'après nature, par *le même.* 26
66 Des Roches & une Chute d'eau, par *le même.* 13 19
67 Deux autres Vues, dont celle d'un Moulin à l'eau, par *le même.* 23 19
68 Deux autres. 10
69 Deux autres sur cartes, par *le même.* 20
70 Télémaque raconte ses Aventures à Calipso; Eventail à gouache sur peau, par *L. Barbier.* 49-9
71 L'Aurore enleve Céphale; Eventail de même, & par *le même.* 48-1

72 Femme nue & couchée, elle est accompagnée de l'Amour; à gouache, par le même: Jupiter & Antiope, Ebauche à gouache par le même.

73 Deux Paysages ornés de figures, à gouache, par le même.

74 Deux Sujets de Pastorales, idem, par le même.

75 Les Œufs cassés, & pendant, à gouache, par le même.

76 Chat tenant une Souris, & un Chien ayant un morceau de viande entre les dents, par le même.

77 Douze Paysages, à la plume & lavés; par le même.

78 Seize autres, par le même.

79 Un Livret contenant vingt-quatre Etudes de figures de femmes nues, d'après F. Boucher, par le même.

80 Onze différens Sujets, la plus grande partie d'après F. Boucher, par le même.

81 Dix, la plupart Académies de femmes, par le même.

ESTAMPES ENCADRÉES.

82 Susanne au bain, d'après J. B. Santerre, par N. Porporati.

83 Le Frontispice de l'Encyclopédie ; épreuve où l'on voit l'Art de l'Imprimerie; d'après *C. N. Cochin*, par *B. L Prevost*.

84 L'Armoire, composée & gravée par *H. Fragonard*; épreuve avant la lettre.

85 La Vertu chancelante, d'après *J. B. Greuze*, par *J. Massard*.

ESTAMPES EN FEUILLES.

86 La Mort de Marc-Antoine, d'après *P. Battoni*, par *J. G. Wille*.

87 Agar présentée à Abraham, d'après *Diétricy*, par *le même :* avant la lettre.

88 J. C. ressuscite le fils de la Veuve de Zaïre ; la Présentation au Temple, d'après *Rembrandt & Diétricy*, par *G. F. Schmidt*.

89 La Mort d'Abel, d'après *A. Vander Verf*, par *Porporati*.

90 La même ; avant la lettre.

91 Agar renvoyée par Abraham, d'après *P. vanden Dyck*, par *le même*.

92 La même ; avant la lettre.

93 Niobé, Phaéton, & les Cueilleurs de

Pommes. Ces trois Eftampes font gravées par *W. Woolett.*

94 Quatre Pièces, dont la Tempête & pendant, par *Bartolozzi :* Sacrifice au Temple d'Apollon, d'après *C. Lorrain ,* par *Vivarès ,* &c.

95 Sept , Payfages, d'après *Zuccarelli ,* Patel & *autres :* tous par *Vivarès.*

96 La Préfentation au Temple, d'après *L. de Boullongne,* par *P. Drevet :* ancienne épreuve.

97 Sufanne au bain, d'après *J. B. Santerre,* par *N. Porporati :* épreuve avant la feconde ligne terminée.

98 La Converfation Efpagnole, & la Lecture, d'après *C. Vanloo,* par *J. Beauvarlet :* anc. épreuves.

99 Onze, dont les quatre Arts, d'après *le même,* par *E. Feſſard.*

100 La Prife de Véies par les Romains, d'après *Pajou ,* par *P. Martini* ; Apollon & Marfyas, d'après *C. Vanloo,* par *Miger :* épreuve avant la lettre.

101 Six, d'après *F. Boucher :* dont Silvie délivrée par Aminte, Jupiter & Léda, Pan & Sirinx; ces deux dernieres font avant la lettre.

[15]

102 Sept, dont Vénus sur les Eaux, d'après le même, par *E. Moitte*. 13 . 6

103 L'Epouse indiscrette, la Sentinelle en défaut, les Soins tardifs, & le Carquois épuisé: d'après *P. A. Beaudoin*, par *N. Delaunay*. 8 . 4

104 La Fille surprise, & pendant ; la Complaisance maternelle , & l'heureux Moment, d'après *le même*, *S. Freudeberg & N. Laverince*, par *P. P. Choffard & N. Delaunay*. 11 . 4

105 Le Coucher de la Mariée, le Modele honnête, le Lever & la Toilette, d'après *P. A. Beaudoin*, par *J. M. Moreau, N. Maffard & N. Ponce*. 16 . 4

106 Le Jardinier galant, la Soirée des Thuileries, Annette & Lubin, les Cerises, d'après *le même*, par *Helman, Simonnet & N. Ponce*. 13

107 La Tempête, d'après *J. Vernet*, par *J. J. Flipart* : épreuve avant la lettre. 6

108 Neuf Paysages, Vues & Marines, d'après *le même*, *la Croix, Hackert*, &c. dont la Cascade de Tivoli, & pendant. 9 . 10

109 Sept, toutes d'après *J. Vernet*, dont les Italiennes laborieuses, par *Aliamet* & autres. 9

3467 . 18

110 L'Accordée de Village, d'après J. B. Greuze, par J. Flipart.

111 Le Paralitique, par les mêmes.

112 La Dame bienfaisante, d'après le même, par N. Maſſard.

113 La même Eſtampe.

114 La même, avant la lettre.

115 Le Gâteau des Rois, par J. Flipart.

116 La Mere bien aimée, d'après le même, par N. Maſſard.

117 Le Silence, & l'Enfant gâté: la premiere avec la faute, & la ſeconde avant l'inſcription : d'après le même, par Jardinier & Malœuvre.

118 Le Pere de Famille, les Œufs caſſés, & le Geſte Napolitain, d'après le même, par P. Martinaſie & par E. Moitte.

119 Sept, d'après le même, dont la Fille pleurant ſon Oiſeau, la Pareſſeuſe & pendant, &c. par J. Flipart, E. Moitte, & autres.

120 Huit, d'après le même, dont l'Aveugle trompé, par L. Cars.

[17]

121 Neuf, dont la Suite des Moissonneurs, Jupiter & Léda, d'après P. *Véronese*, par A. *de Saint Aubin*.

122 Six, d'après *différens Maîtres*, dont la Marche de Silene, d'après *Rubens*, par N. *Delaunay*.

123 Quinze Paysages & Vues, d'après *Wagner, Fragonard, & autres*.

124 Onze, Contr'épreuves, d'après F. *le Moine*, F. *Boucher*, P. A. *Beaudoin*, &c. dont la Continence de Scipion, Jupiter & Léda, Jupiter & Calisto, la Fille surprise & pendant, &c.

125 Louis Phelypeaux, Comte de Saint Florentin: d'après L. *Tocqué*, par J. G. *Wille*; les Enfans de M. le Prince de Turenne, d'après *Drouais*, par *Melini*, Madame la Comtesse du Barry, d'après *le même*, par *Beauvarlet*.

126 Neuf portraits, sujets & Estampes en maniere noire, dont la malheureuse Famille Calas.

127 Vingt Estampes, manieres coloriée & du lavis, d'après H. *Fragonard*, H. *Robert*, J. B. *Huet*, *& autres*.

B

[18]

3773 | 1

10 | 5 — 128 Vingt-quatre, Académies; Têtes & Etudes pour la figure, dans la maniere du crayon, par *Demarteau & autres.*

18 | 16 — 129 Quarante différens sujets, Enfans, Animaux & Paysages, par *le même, &c.*

12 | 19 — 130 Trente, Différens Costumes de Russie, & autres, pour le Voyage de l'Abbé Chappe en Sibérie, d'après *J. B. le Prince.*

12 | 14 — 131 Quatre Vues de la Suisse, gravées par *Aberly* & d'après lui: elles sont imprimées en couleur.

73 | 5 — 132 La Suite des figures pour les Métamorphoses d'Ovide, publiée par *F. Basan & N. le Mire.*

9 — 133 La Suite des figures pour les Œuvres de Corneille, & les figures pour le Poëme des Graces.

29 | 2 — 134 Les huit premiers Livres du Télémaque en quatre cayers, d'après *C. Monnet*, par *J. B. Tilliard.*

1510 | 7 — 135 Plusieurs bordures dorées, dont quelques-unes avec leurs verres.

136 Un chevalet, une pierre à broyer & sa molette de porphire, des couleurs, pin-

5493 | 9

ceaux, crayons, & autres ustensiles de Peinture & de curiosité qui seront détaillés.

FIN.

Lu & approuvé ce 15 Juillet 1779.
COCHIN.

Vu l'Approbation, permis d'imprimer, ce 16 *Juillet* 1779. LE NOIR.

De l'Imprimerie de PRAULT, Imprimeur du Roi, Quai de Gêvres.